墨点美术

DRAW CHINA BY SKETCH　NATIONAL TREASURES

素描画中国 国宝

墨点美术　编绘

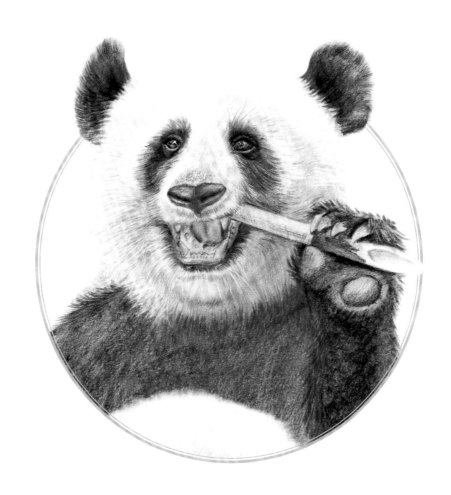

浙江人民美术出版社

图书在版编目（CIP）数据

素描画中国 . 国宝 / 墨点美术编绘 . —杭州：浙
江人民美术出版社，2022.2
ISBN 978-7-5340-9272-5

Ⅰ . ①素… Ⅱ . ①墨… Ⅲ . ①素描技法 Ⅳ .
① J214

中国版本图书馆 CIP 数据核字（2022）第 008059 号

责任编辑：雷 芳
责任校对：程 璐
责任印制：陈柏荣
选题策划：墨点美术
装帧设计：墨点美术

素描画中国 国宝　　　　　　　　　　　　　　　　　墨点美术 编绘

出版发行：浙江人民美术出版社
地　　址：杭州市体育场路 347 号
经　　销：全国各地新华书店
制　　版：武汉市新新传媒集团有限公司
印　　刷：武汉精一佳印刷有限公司
版　　次：2022 年 2 月第 1 版
印　　次：2022 年 2 月第 1 次印刷
开　　本：889mm×1240mm　1/16
印　　张：4
字　　数：40 千字
书　　号：ISBN 978-7-5340-9272-5
定　　价：35.00 元

如发现印装质量问题，影响阅读，请与承印厂联系调换。

前言

国宝，即国家的宝物，代表一个国家的民族特色，也是其骄傲与象征。

在本书中，你可以看到憨态可掬的大熊猫、威风凛凛的东北虎、匠心独运的四羊方尊、矫健精美的铜奔马、雍容华贵的牡丹花、叶姿秀美的水仙花……它们是中华民族的符号象征与精神寄托，也是我国灿烂文明的承载，更是国人为之自豪的无价之宝。

素描是最为基础的绘画表现手法，有不少人觉得它枯燥乏味。本书就是用素描的表现手法来描绘各种各样的国宝，但或许你会发现原来素描也很有趣，想要迫不及待地提笔跟着书上的案例描绘一番。通过本书，你不仅能发现素描的魅力所在，也可以更好地了解中国传统文化。

初学者不必纠结于自己是否有基础，只需拿起纸笔，跟着书中的教学步骤和文字解析，一步一步地完成画面的绘制即可。现在就让我们翻开这本"宝藏秘籍"，跟着图片和文字感受素描的魅力，去寻找灿烂的中华宝藏吧！

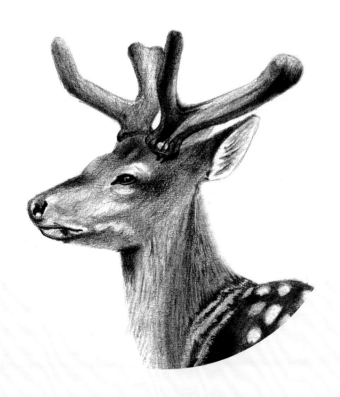

目录

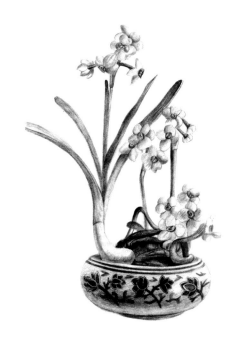

第一章 基础知识

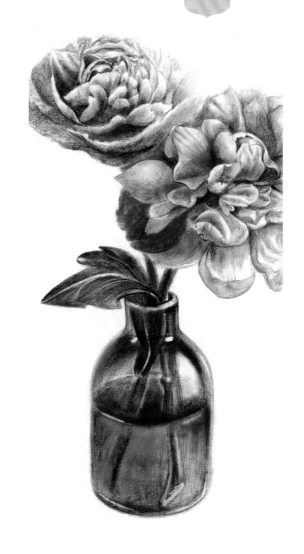

工具介绍

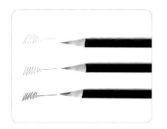

铅笔

铅笔尾端有型号标注，"H"代表硬铅芯，"B"代表软铅芯。"H"前的数字越大，代表铅芯越硬，颜色越淡；"B"前的数字越大，代表铅芯越软，颜色越黑。

素描纸

选用素描纸的基本要求是耐擦、不起毛、易上铅。纸张纹理分细纹、中粗纹、粗纹等，不同的纹理所表现出的效果是不同的。

擦笔

擦笔又叫纸擦笔。通常用于调子的铺排或制造朦胧的效果。

橡皮

普通橡皮用于绘画起稿，可塑橡皮用于减淡效果，电动橡皮用于刻画高光细节。

握笔方式

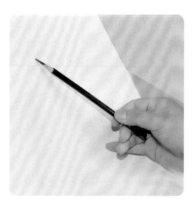

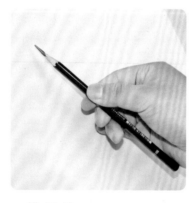

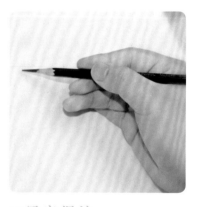

一般握法

这种方法画出的线条笔触长且平直，较灵活轻松，适于铺大的明暗关系。

横握法

这种方法画出的线条笔触长，线条钝重，适于迅速拉开画面的黑白灰关系。

写字握法

这种方法画出的线条笔触短而有力，线条肯定、有力度，适于处理细节处的暗调。

排线方式

横向平行线

竖向平行线

斜向平行线

交叉线条

空间关系

画面空间形成的因素与表现要点如下：

第一，画准透视。作画时，要遵循"近大远小""近宽远窄"的规律。在一幅画中，离我们近的物体要大一些，离我们远的物体则要相对小一些。

第二，统一虚实。作画时，要遵循"近实远虚"的规律。近处需要细致刻画，结构清晰，调子对比强，而远处只需要画出大致的调子，轮廓线也可相对模糊。

第三，区分明暗。作画时，要确定和加强画面前后物体之间的明暗对比。物体的明暗色调可以归纳成"三大面"和"五大调"。在画面中建立准确的黑白灰关系，以便更好地表现出画面的整体效果。

第四，结合光源。光源是影响空间环境的重要因素，它能使物体之间相互产生联系，从而产生空间感。光源与投影一致，环境能影响反光和投影。投影可以产生明暗层次，还能衬托物体，使其更具稳定感。

第五，塑造物体。加强对物体的细节刻画，使物体有立体感，从而加强整个画面的空间感。

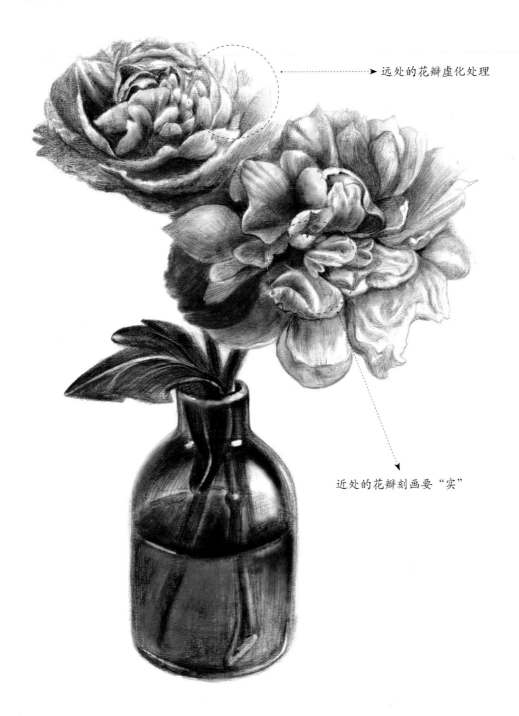

远处的花瓣虚化处理

近处的花瓣刻画要"实"

质感的表现

质感是物体的物质属性，是在真实表现质地方面引起的审美感受。质感是形式美的重要因素之一，不同的物体会给人以不同的视觉感知。瓷器的光滑、陶器的粗糙、植物的润泽、绒毛的柔软等，都是质感的表现。因此，质感的表现在素描创作中至关重要，也为我们刻画出更加真实而富于感染力的物体打下基础。

瓷器

瓷器表面较光滑，光影结构也较丰富，具有质地细腻的特点。刻画时，需要强调的是色调要区分深浅；用笔要细腻；重点在于刻画亮面，注意反光有着非常微妙的变化。画面不要花而碎，要在统一里找出丰富的变化。此外，调子过渡要自然。

陶器

陶器的质地一般较为粗糙，表面光泽暗淡，适宜用稍软的铅笔以粗松的线条铺出色调，暗部和投影变化丰富，应着力刻画。增加一些亮面、高光的刻画，可以更直观地表现出陶器的立体感和质感。

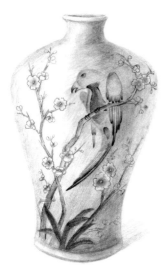

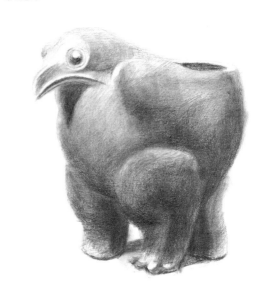

植物

植物自然生长，生机盎然，质地新鲜，形体生动。在绘制的时候要表现出其润泽度，因此，如果用很脏、很灰的调子是很难准确表现它们的。

绒毛

绒毛通常给人蓬松、厚密、柔软的感觉。绒毛的质感需要用不同长度、弧度及形状的线条来描绘，刻画的时候，要注意使用造型手法。多使用细腻、轻松的线条，适当地借助橡皮擦出较亮的部分；用笔要灵活多变，要随着物体的形体转折及毛发走向来用笔。

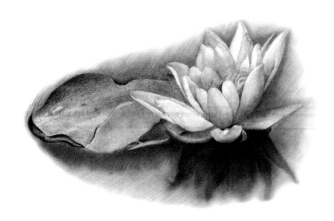

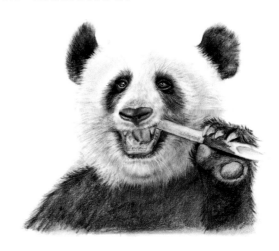

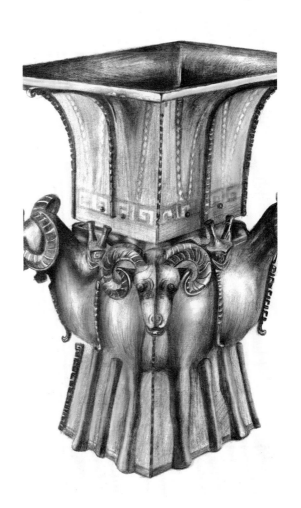

藏羚羊

藏羚羊，哺乳动物，是中国青藏高原的特有动物，也是中国重要珍稀物种之一。主要分布在青海、西藏、新疆地区，常栖息于海拔4000～5000米的高山草原、草甸和高寒荒漠地带。由于常年处于低于零度的环境，通体被厚密绒毛。藏羚羊有着自己独特的生活习性，性情胆怯，早晚觅食，善于奔跑。雄性藏羚羊有角，角形特殊，细似长鞭，乌黑发亮，上面有明显的横棱；雌性藏羚羊则无角，且体型略小。

扫码看视频

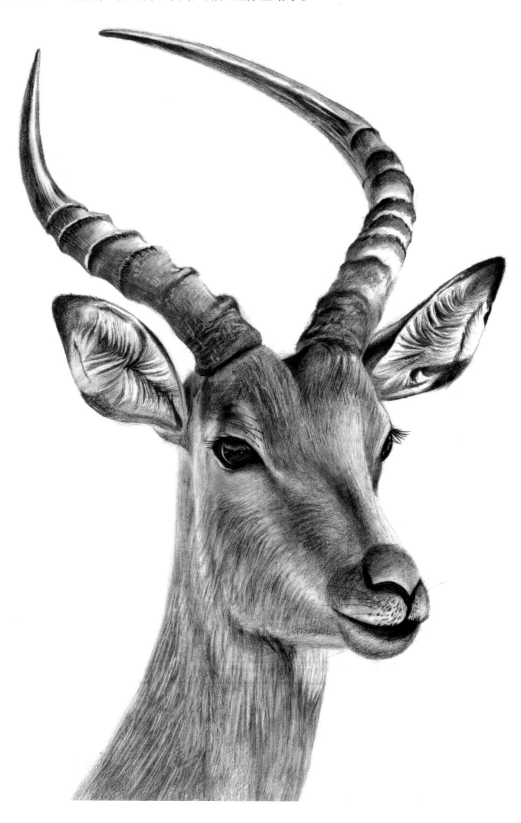

🌸步骤分解

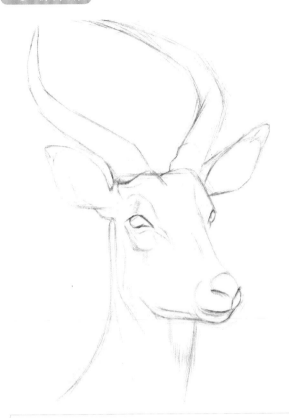

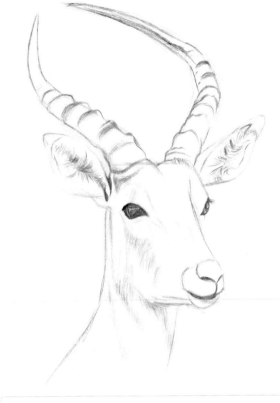

❶ 整体观察，用直线大致勾勒出藏羚羊的形态特征，注意两个羚羊角的位置关系。

❷ 细化藏羚羊的轮廓。用短直线在脸部排线，加深眼部，注意羊角的结构变化。

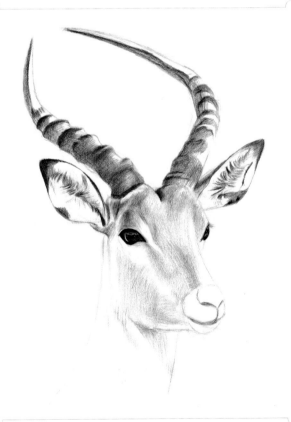

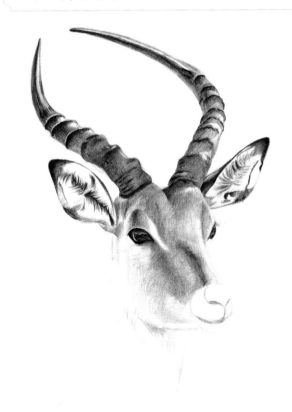

❸ 进一步塑造藏羚羊的体积感。藏羚羊的角结构复杂，但整体的明暗关系比较明确，可先从角开始。

❹ 从上到下依次交代画面中藏羚羊羊角、耳朵及五官的体积关系。注意耳朵处绒毛的画法，可初步简单排线，明确其毛发走向。

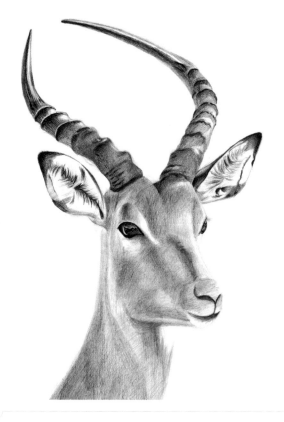

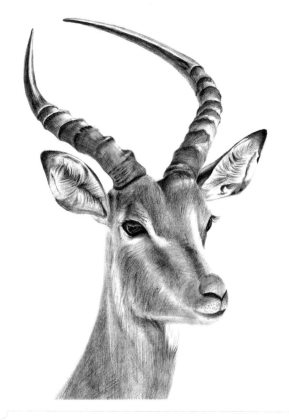

⑤ 用纸巾揉擦藏羚羊的暗部，然后依次刻画藏羚羊的羊角及五官，注意眼睛要适当留出高光和反光，以表现其水亮通透的质感。

⑥ 深入刻画藏羚羊的脸部。为表现其面部及脖子绒毛的质感，可在原先色调的基础上用硬橡皮提亮。注意藏羚羊嘴巴和鼻子的体积关系。

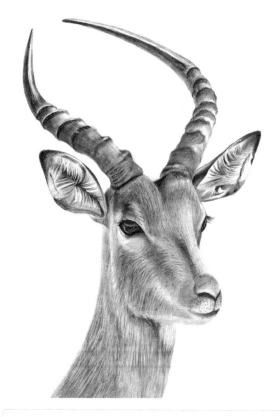

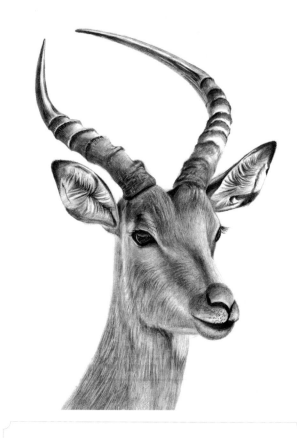

⑦ 进一步刻画。除了表现出藏羚羊羊角光滑的质感外，还可通过提亮来表现其斑驳感和起伏感。藏羚羊的绒毛可用铅笔简单塑造出其体积感。

⑧ 整体观察，添加嘴巴上绒毛的细节等。收拾画面，保持画面的干净整洁。

金丝猴

金丝猴毛质柔软，毛发浓密可耐寒，鼻子上翘，鼻孔大，主要在树上活动，属于典型的森林树栖动物，一般生活在海拔1500～3300米的森林中。它们主要以浆果、树叶、嫩芽、竹笋、苔藓为食，也喜欢吃鸟蛋等食物。金丝猴有5种，其中，川金丝猴、滇金丝猴、黔金丝猴均为中国所特有。

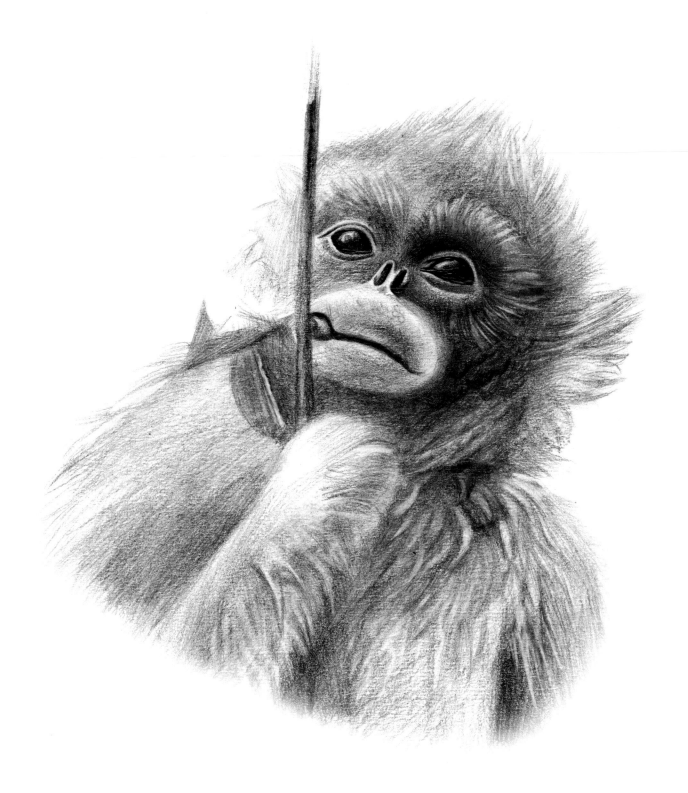

① 用铅笔简单勾勒出金丝猴的大体轮廓，注意身体和头部的比例及动态关系。

② 分析金丝猴的明暗关系，用8B铅笔铺底色（可深一点），眼睛可用较尖的铅笔强调一下。

③ 进一步铺色，着重表现金丝猴的头部及五官。

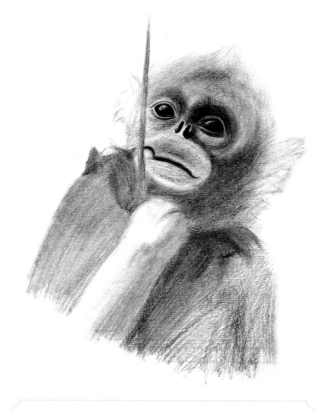

④ 先用纸巾擦拭，让颜色衔接自然；再加深面部的阴影，使之更加立体；然后用较尖的铅笔从五官开始刻画，表现出金丝猴眼睛和鼻子的质感。

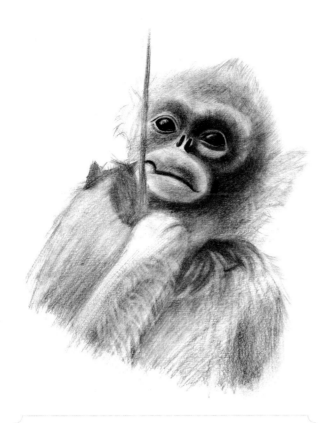

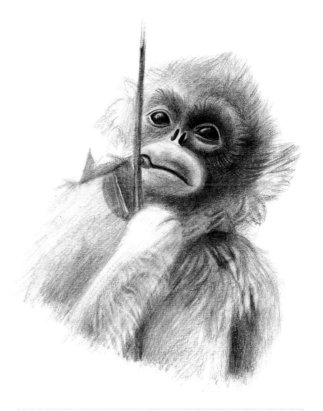

❺ 用软橡皮提亮灰面，再用硬橡皮的尖角提亮灰部的细节，耐心地擦出金丝猴毛发的蓬松感。

❻ 进一步用橡皮提亮毛发，再完善金丝猴手里的树枝，然后用 2B 铅笔顺着毛发的走向进行刻画。

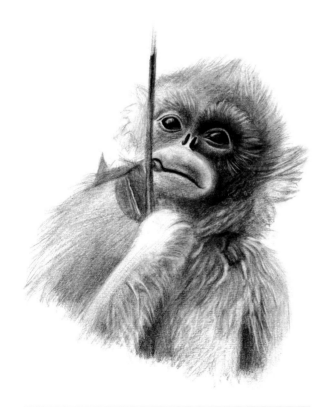

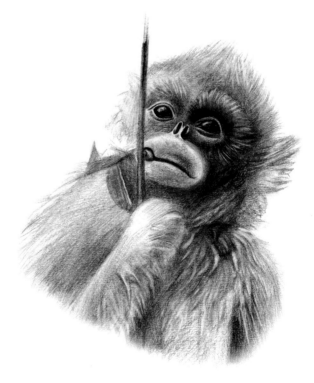

❼ 深入刻画。用 4B 铅笔收拾头部及身体的毛发，并将面部神态表现出来。

❽ 调整画面，使画面更加完整、丰富。

狸花猫

狸花猫原产于中国，早在宋朝就有"狸猫换太子"的故事，因此它是千百年来经过自然淘汰而保留下来的品种，属于自然猫。千年的进化，使其具有较强的抗病力和自我调整能力。狸花猫活泼好动，喜欢向人撒娇且勇敢，对主人十分忠心，又因被毛上有漂亮的斑纹、体格健壮，易于饲养，且善于捕鼠，而广泛受到人们的喜爱。

扫码看视频

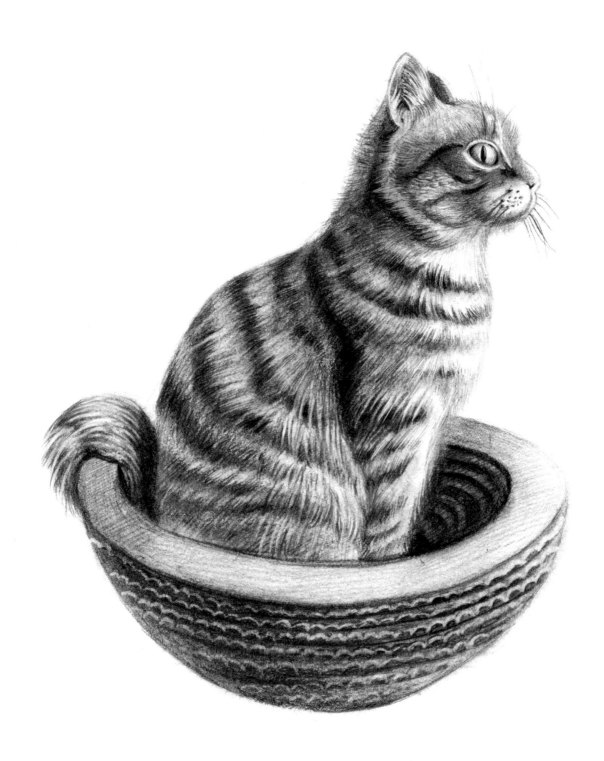

步骤分解

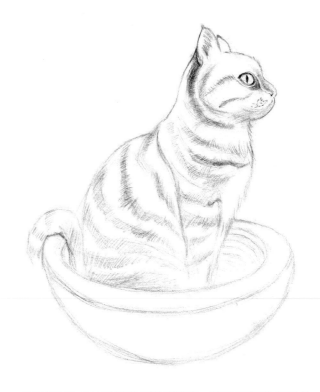

❶ 用长直线勾勒猫的外轮廓，注意猫与盆子的遮挡关系以及盆子的透视关系。

❷ 用短线条细化猫的眼睛及五官，猫身上的条纹可用简单的色块来表现。

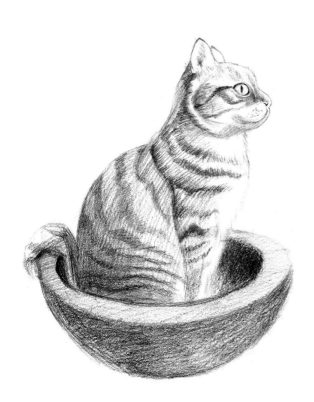

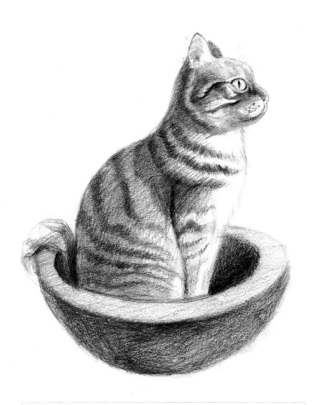

❸ 用8B铅笔初步塑造猫的体积感和盆子的立体感。

❹ 进一步铺色，用大的色块来表现，把握猫和盆子的对比关系。

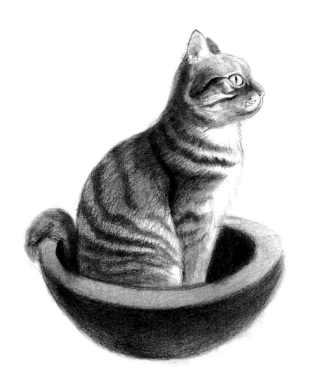

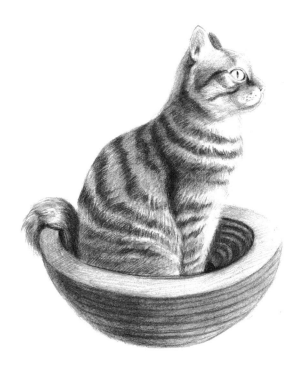

❺ 用纸巾对画面进行揉擦。注意擦拭画面的时候要顺着猫身体起伏的方向，身上的条纹不要和身体混在一起擦拭，也可用擦笔进行局部擦拭。

❻ 用软橡皮提亮亮面，用硬橡皮的尖角提亮毛发和五官。

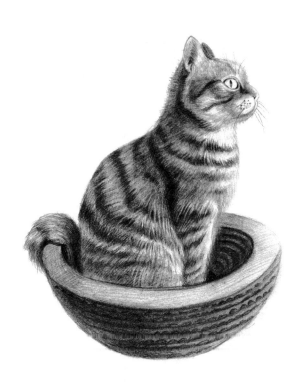

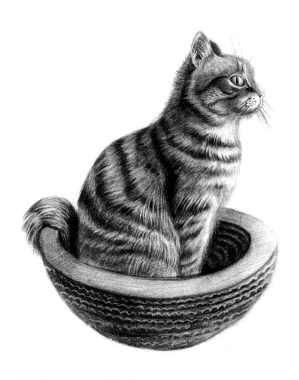

❼ 用 4B 铅笔刻画猫身体部位的毛发，营造出蓬松感，再给盆子勾出花纹，表现其结构和质感。

❽ 深入塑造。在毛发体积感和质感准确表现的基础上，该加深的地方加深，该提亮的地方提亮。

梅花鹿

　　梅花鹿是一种中型鹿，以青草和树叶为食，晨昏活动，生活区域随着季节的变化而改变。梅花鹿敏捷、机灵、可爱，听觉、嗅觉灵敏，视觉稍弱，胆小易惊，又由于四肢细长，蹄窄而尖，故而奔跑迅速，跳跃能力强。在中国古代，梅花鹿被视为能带来幸福、长寿的神物，是吉祥的象征。

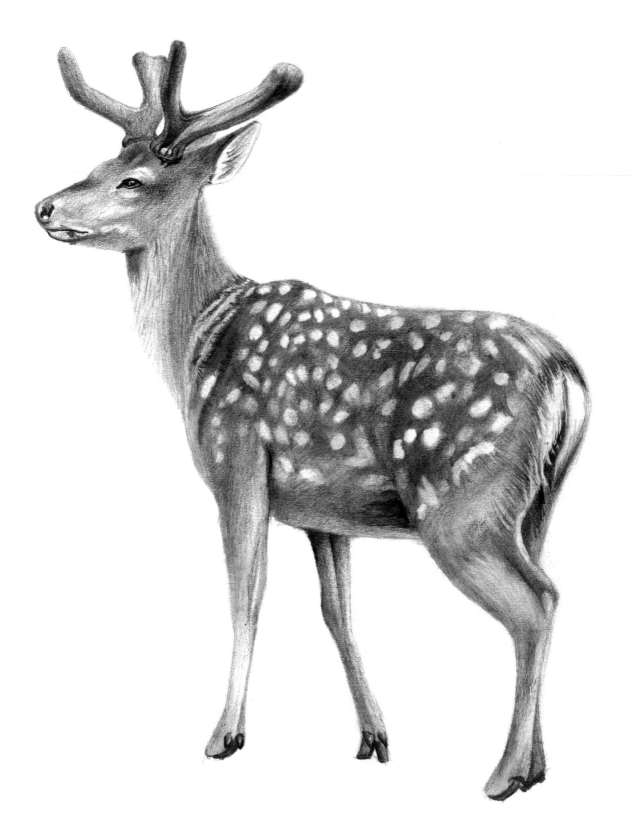

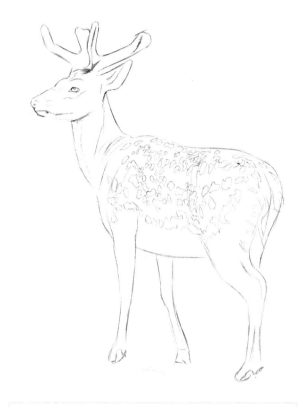

❶ 用几何形简单勾勒出梅花鹿的外形，注意梅花鹿的身体比例和站立的姿态。

❷ 细化梅花鹿的外轮廓。先将无用的杂线擦除，再画出梅花鹿身体上的斑纹以及鹿角的外形。

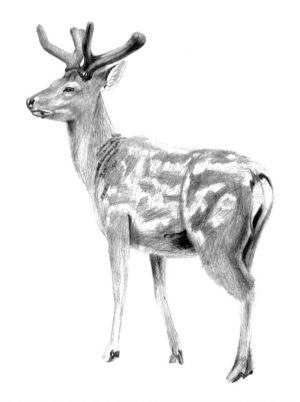

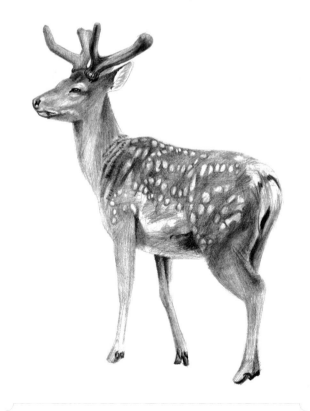

❸ 用 8B 铅笔表现出梅花鹿的明暗关系，分析鹿角前后的虚实关系。眼睛部分要用极细的笔立起笔尖来刻画，注意不要一团黑，要在深色中寻求变化。

❹ 进一步塑造梅花鹿身体部分的体积感，重点突出梅花鹿身上斑纹的变化，注意斑纹要有序，不能太随意。

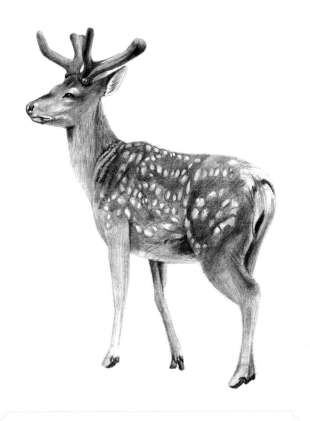

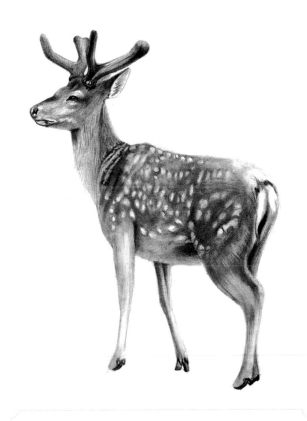

❺ 加深梅花鹿的暗部，使梅花鹿整体的明暗关系更明确。

❻ 用纸巾揉擦梅花鹿的身体，保留斑纹的高光部分。

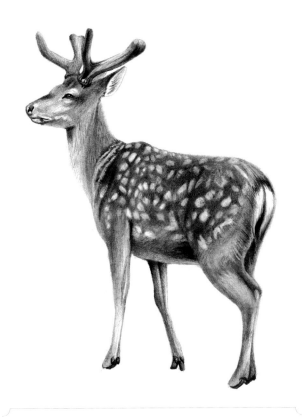

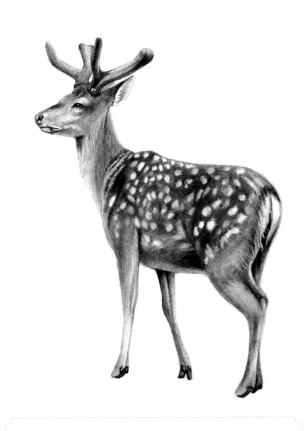

❼ 用细腻的手法深入刻画梅花鹿的身体和斑纹，塑造其体积感。梅花鹿尾部的毛发可通过硬橡皮进行提亮。

❽ 回看画面，把握好画面的整体。梅花鹿的臀部要圆一点，使其形象更加生动。

亚洲象

亚洲象是亚洲现存的最大陆生动物，也是当今世界体型第二大的陆地动物，仅次于非洲象。它们肌肉发达，长着长长的、可以卷曲的鼻子和像扇子一样的耳朵，有着粗壮的四肢和巨大的身体，喜欢群居生活，没有固定住处，活动范围广，会外出觅食，主要食用草、野果、树叶、嫩芽和树皮等。

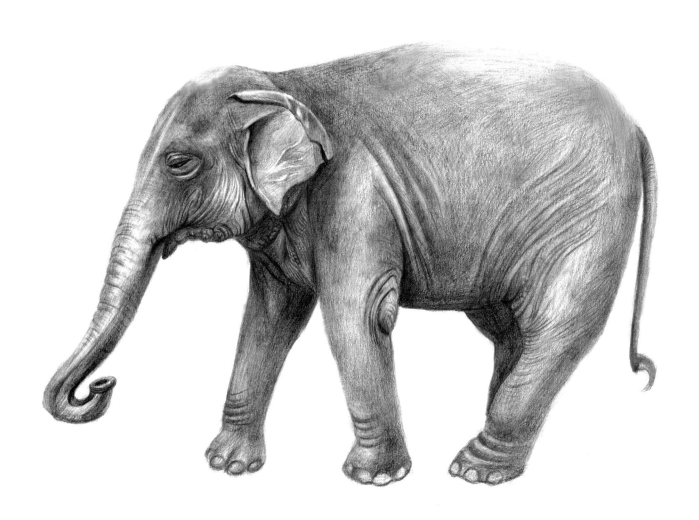

✿ 步骤分解

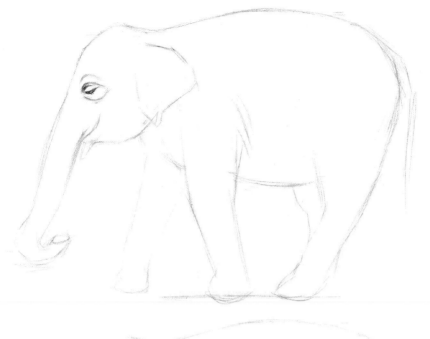

❶ 亚洲象的形体相对复杂，可用简练的线条大致勾画出外轮廓，注意象腿前后的位置关系。

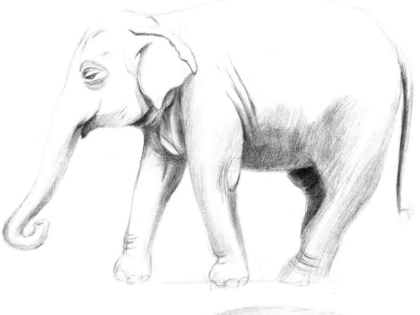

❷ 用8B铅笔铺出象腿、象鼻和尾巴的明暗关系，并将象腿的体积感表现出来。

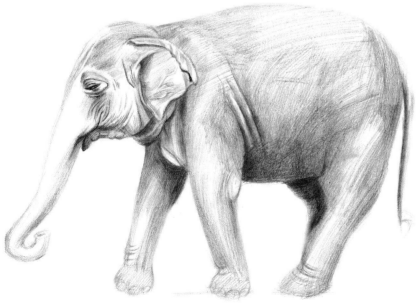

❸ 亚洲象身上的褶皱较多，可用疏松的线条表现其身体的质感。

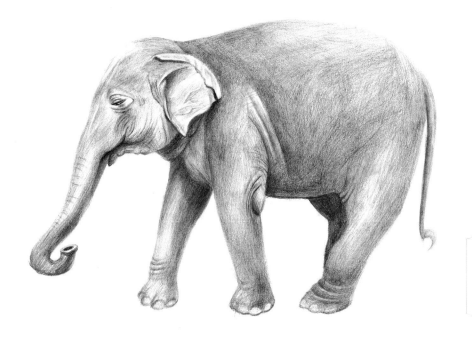

④ 加深亚洲象的明暗对比关系，进一步塑造其体积感和重量感。

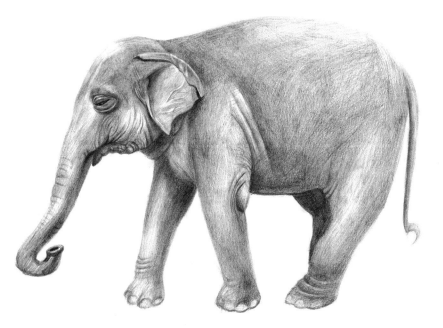

⑤ 深入刻画亚洲象的鼻子、五官及耳朵。鼻子可用弯曲的短线条来表现，耳朵要适当留白，以表现其凸起的经络。

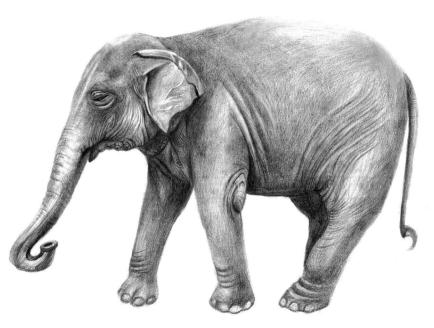

⑥ 依次刻画亚洲象的身体、四肢及尾巴。身体上半部分的留白很关键，可更好地凸显其光亮的质感；四肢可理解成圆柱体，在此基础上加上细节和形态变化，使其更生动饱满。

东北虎

　　东北虎属于哺乳纲的大型猫科动物，是现存虎中体形最大的，分布于亚洲东北部，我国主要见于黑龙江、吉林。东北虎是肉食动物，其毛发浓密，四肢健壮，经常单独活动，没有固定巢穴，时常出没于山脊、矮林、灌丛等地，以便更好地捕食。东北虎凶猛，有野性，力量惊人，它们的前额上有黑色横纹，极似"王"字，故有"丛林之王"的美称。

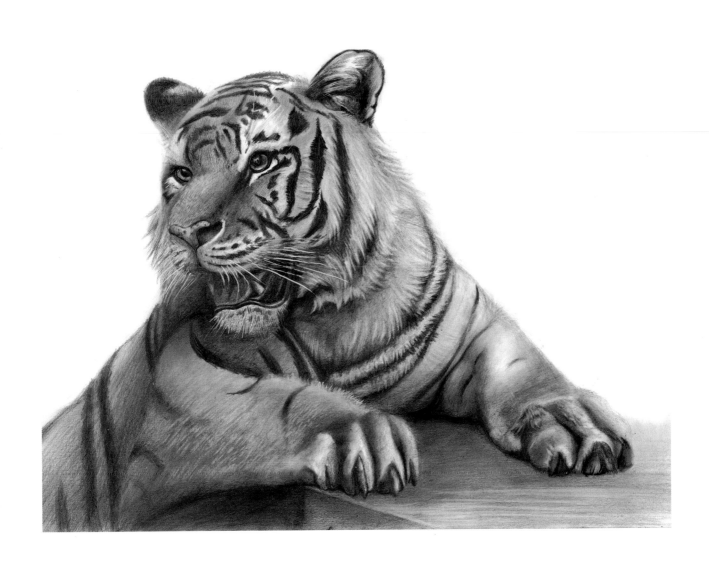

步骤分解

① 用简洁的长直线勾勒出东北虎头部及身体的大概轮廓，注意身体各部分的比例关系与动态特征。

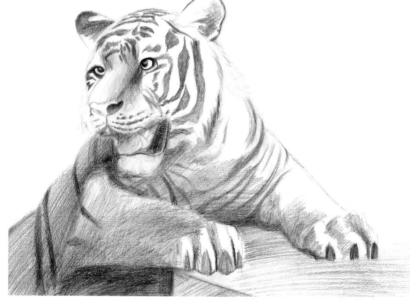

② 仔细分析并画出东北虎头部的细节，再给东北虎的暗面铺上一层浅浅的调子，然后用疏松的线条铺出东北虎身上的斑纹，使画面具有初步的明暗关系。

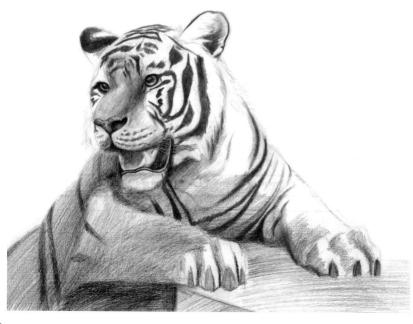

③ 用较细的铅笔进一步刻画东北虎的五官，注意通过灰面反光和留高光的方法来表现眼珠通透的质感。用细腻的线条画出东北虎身上的花纹，使画面更加饱满。

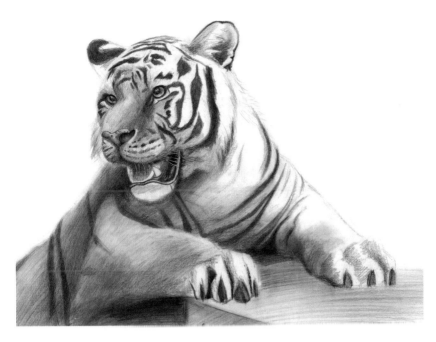

❹ 用8B铅笔给老虎的身体铺上较深的颜色，并用纸巾擦拭均匀。胡须的处理可在上色前用牙签在纸上划过，留下凹痕，这样，平涂色调的时候就会留白，胡须也会更加自然。

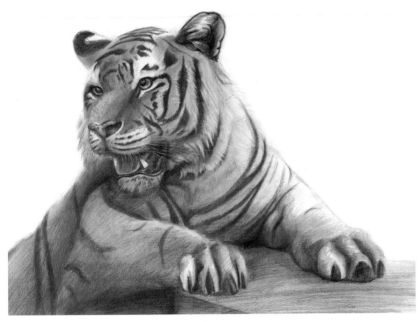

❺ 在前面基础色调及体积感塑造的基础上，再次深入刻画老虎的五官及头部毛发，毛发的质感可通过用硬橡皮提亮来表现。

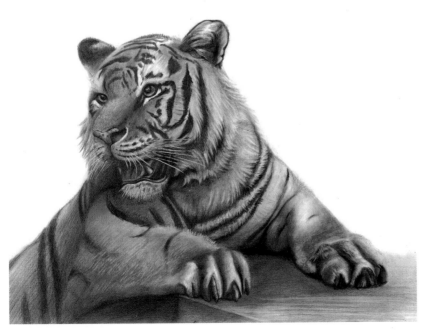

❻ 进一步刻画东北虎的前肢。收拾画面，处理好东北虎整体的细节，可用起伏的短线来表现东北虎毛发的质感。最后提亮胡须，使画面更加真实、饱满。

四羊方尊

四羊方尊被称为"臻于极致的青铜典范"，位列十大传世国宝之一，出土于湖南宁乡县黄材镇，现藏于中国国家博物馆。四羊方尊是商代晚期青铜礼器，用于祭祀，在现存商代青铜方尊中体型最大，整体用块范法浇铸，一气呵成，巧夺天工，四只卷角羊惟妙惟肖，生动传神，显示了古代工匠高超的铸造水平。

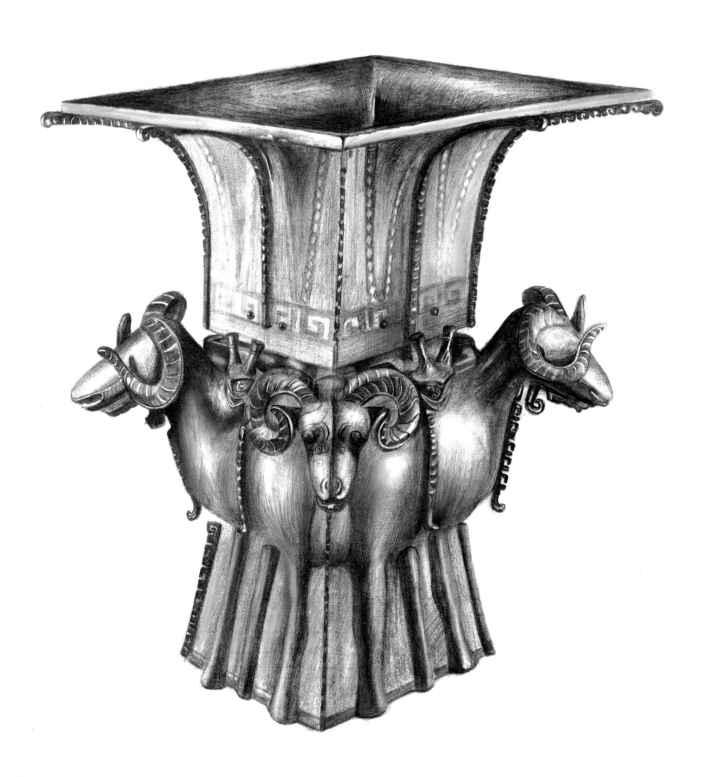

步骤分解

① 用长直线勾画出四羊方尊的比例关系。

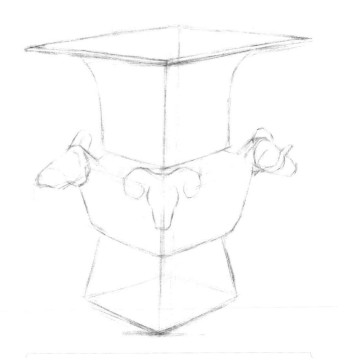

② 仔细观察，并用短直线画出四羊方尊的大致形态及透视关系。

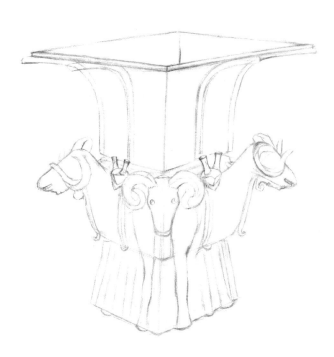

③ 用削尖的 2B 铅笔详细刻画出四羊方尊上羊的细节。

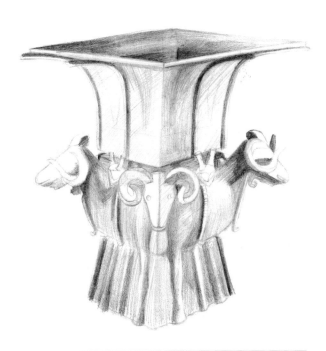

④ 用 8B 铅笔铺出四羊方尊的明暗关系及体积感。

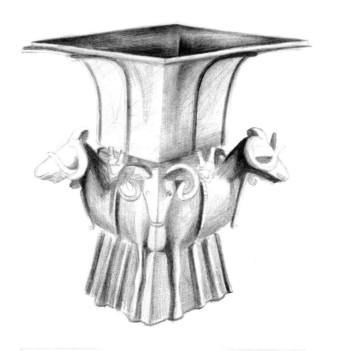

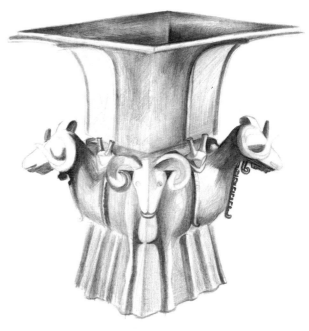

⑤ 用纸巾揉擦大块面的调子，再用擦笔揉擦细节，让颜色过渡自然。

⑥ 用 4B 铅笔强化四羊方尊的立体感，再用削尖的 2B 铅笔刻画其细节。

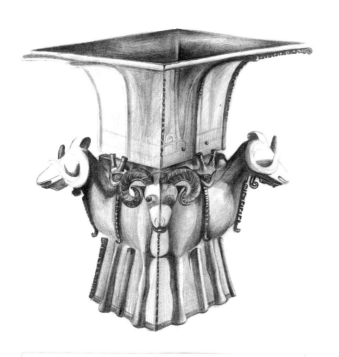

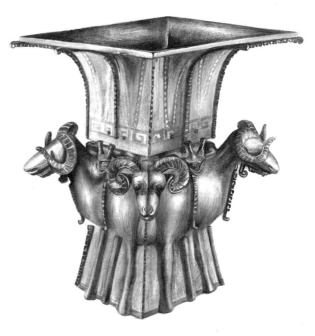

⑦ 继续用削尖的 2B 铅笔刻画四羊方尊的细节，注意排线要细密，以表现出四羊方尊青铜的质感。

⑧ 完善细节，再用 HB 铅笔调整四羊方尊色调的层次，使色调更均匀，整体更有光泽。

舞马衔杯纹银壶

舞马衔杯纹银壶，唐代银器，是盛唐时期工艺品的典型代表，同时也反映了汉族与少数民族的文化交流与融合。出土于陕西西安南郊何家村，现收藏于陕西历史博物馆。整体的造型参照了游牧民族骑马储水时用的皮囊，壶身几乎看不见焊缝，最令人称奇的是，壶身中央采用凸纹工艺塑造出衔杯匐拜的舞马形象，造型浑然一体，独特精美。

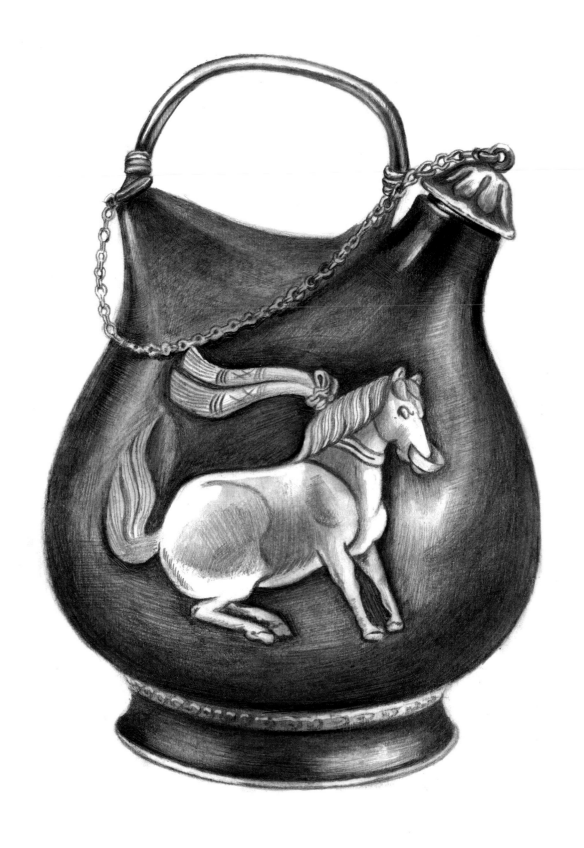

步骤分解

① 用几何形勾画银壶的大致外形，注意整体要左右对称。

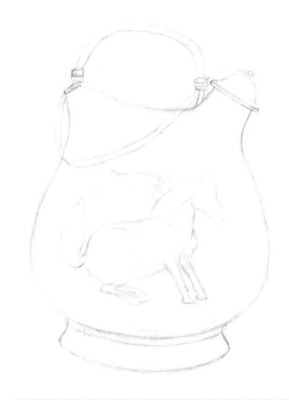

② 用 HB 铅笔详细描绘银壶的轮廓线与图案，注意透视及弧度变化。

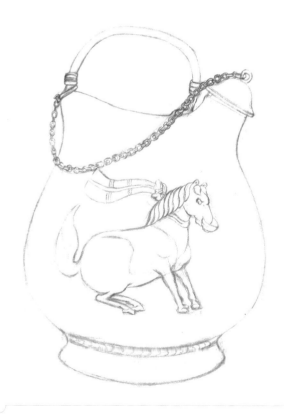

③ 用削尖的 2B 铅笔刻画细节，着重刻画马的图案，以及链条和它的连接处。

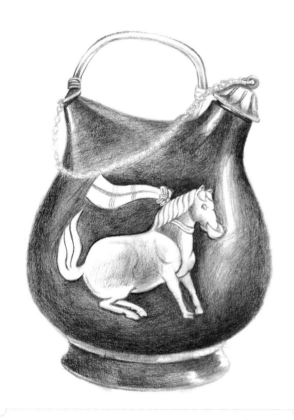

④ 用 8B 铅笔加重力度铺画壶身和把手的色调，注意空出马的图案。再在马的图案上轻轻铺出调子，以表现其体积感。

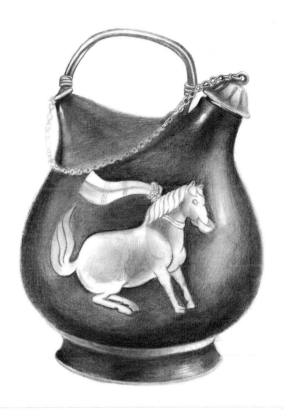

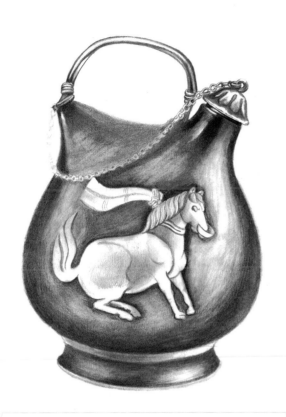

❺ 用纸巾整体擦拭，使颜色过渡更自然。

❻ 用可塑橡皮轻擦壶身的亮部，拉开画面的明暗关系。

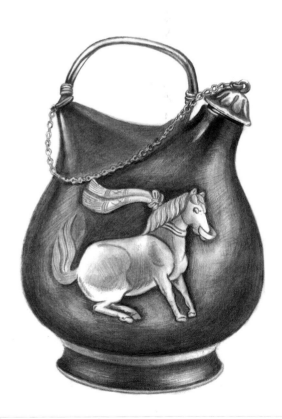

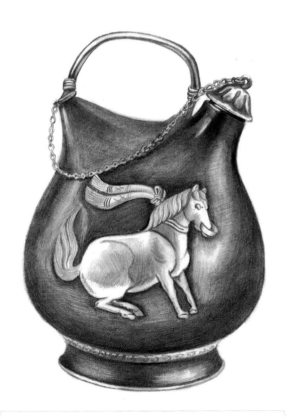

❼ 用4B铅笔强化壶身和把手的体积感，使之更立体，再用削尖的2B铅笔仔细刻画链条。

❽ 用橡皮提亮高光，再用HB铅笔精细刻画亮部细节，使颜色过渡更自然，以塑造银壶光滑锃亮的质感。

陶鹰鼎

陶鹰鼎为新石器时代仰韶文化陶器，现收藏于中国国家博物馆。陶鹰鼎采用伫足站立的雄鹰造型，鼎口设置于背部与两翼之间，容积较大，两腿和一尾形成三足鼎立之势，将鼎形器物特征与鹰的结构巧妙地融为一体，可谓原始艺术与实用功能完美结合的典范，也是远古时期不可多得的艺术珍品。

扫码看视频

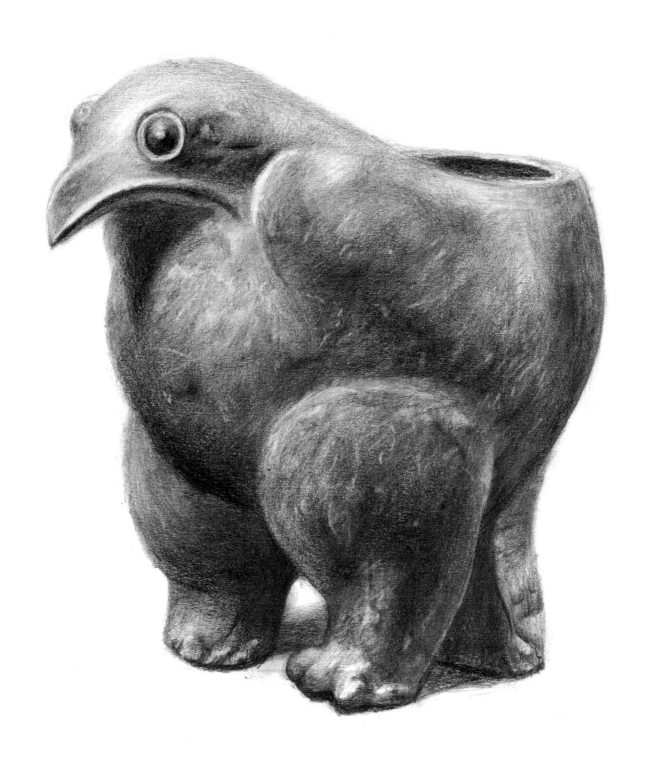

① 用直线勾画出陶鹰鼎的大致轮廓。注意其外形特点：鹰体健硕，双腿粗壮，两翼贴于身体两侧，尾部下垂至地，与两只鹰腿构成三个稳定的支点。

② 用 2B 铅笔轻轻地勾画出陶鹰鼎的具体轮廓，并刻画眼睛、喙、爪子等细节。

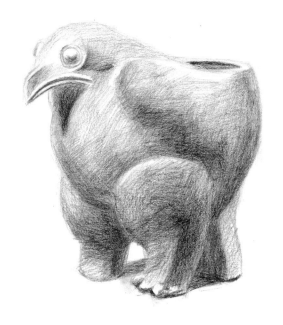

③ 用 6B 铅笔铺画出陶鹰鼎大致的明暗色调，并加大力度刻画鹰的脖颈处以及鼎内壁等暗部。

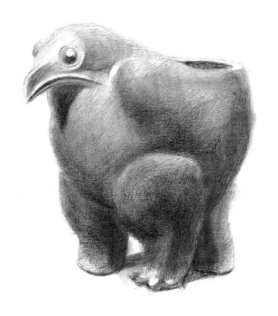

❹ 继续用 6B 铅笔加强陶鹰鼎的明暗对比，再用擦笔将调子揉擦均匀。

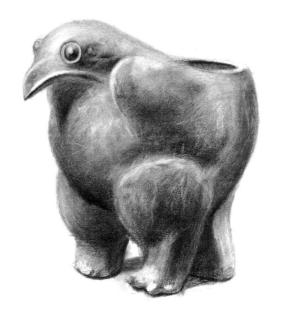

❺ 用硬橡皮的尖角提亮陶鹰鼎的高光处，并在鼎身上擦出斑驳的痕迹，以表现其年代感。

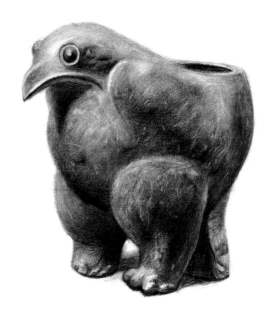

❻ 用 4B 铅笔刻画爪子、尾巴及羽翼的细节，再强化轮廓，并进行整体调整。

铜奔马

铜奔马又名"马踏飞燕""马超龙雀",是青铜艺术的精品之作,出土于甘肃省武威市,现藏于甘肃省博物馆。铜奔马造型矫健精美,表现出骏马凌空飞腾、疾速奔跑的雄姿,显示了一种勇往直前的豪情壮志和昂扬向上的精神面貌,是中华民族精神气质的象征,也被视为东西方文化交流的使者和象征。

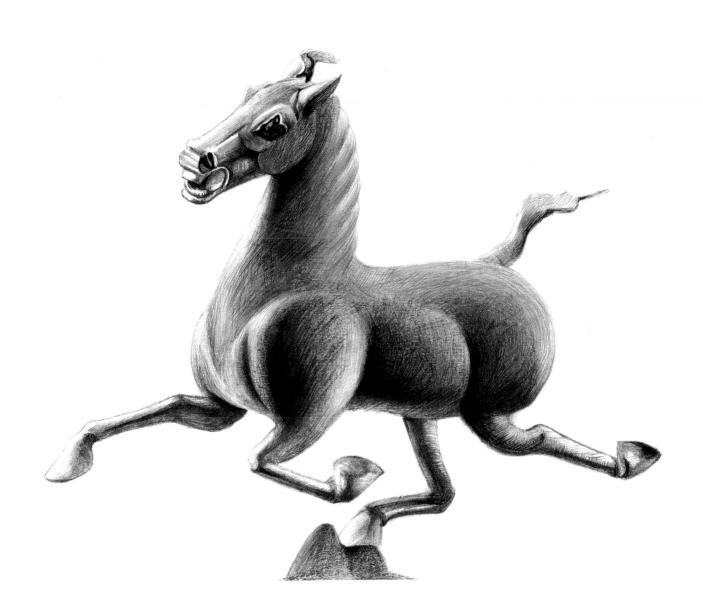

步骤分解

① 用简洁的线条勾画出马奔跑的动势，注意马的比例关系和特征，特别要注意马蹄的前后位置及对应关系。

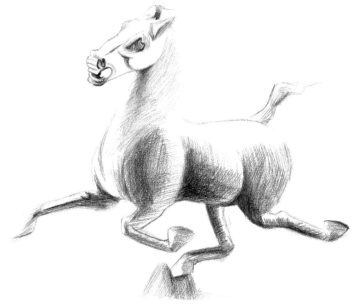

② 用6B铅笔铺色，注意找准马身的明暗交界线，铺出大致的明暗关系。

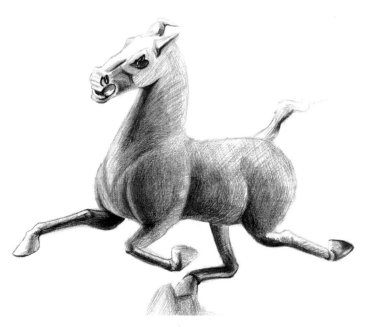

③ 继续用6B铅笔铺色，注意观察大色块里小细节的体积变化，让整体更有立体感。

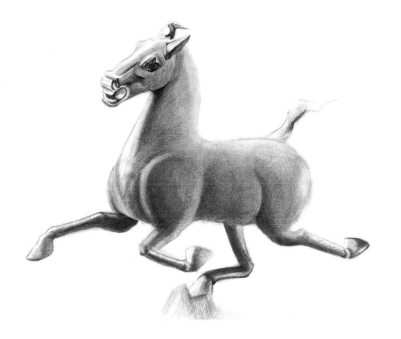

④ 继续铺画整体的色调。接着用纸巾轻轻擦拭身体上的调子，使深浅调子过渡自然，再用擦笔擦拭马的五官。

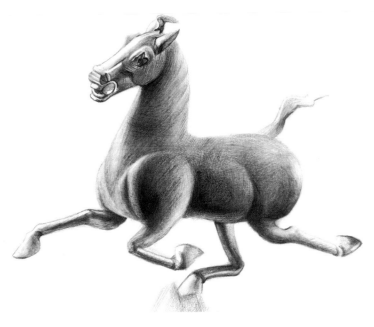

⑤ 用 4B 铅笔继续刻画马身的暗部，再用可塑橡皮提亮马身的灰面，接着用硬橡皮提亮高光。

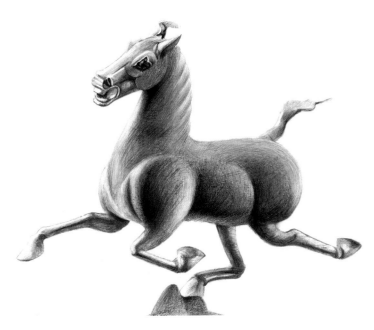

⑥ 用 2B 铅笔刻画脚下的飞燕。整体收拾各边缘线，注意过渡要自然。

水 仙

　　水仙是中国十大名花之一，被称为"凌波仙子"，为传统观赏花卉，在中国已有一千多年的栽培历史。水仙性喜水，一般在寒冬开花，因此也被誉为"雪中四友"之一。在中国，过年的时候，亲朋之间会彼此赠送水仙，因为水仙是吉祥、美好、纯洁的象征，送水仙代表了对亲朋的思念和美好的祝福。

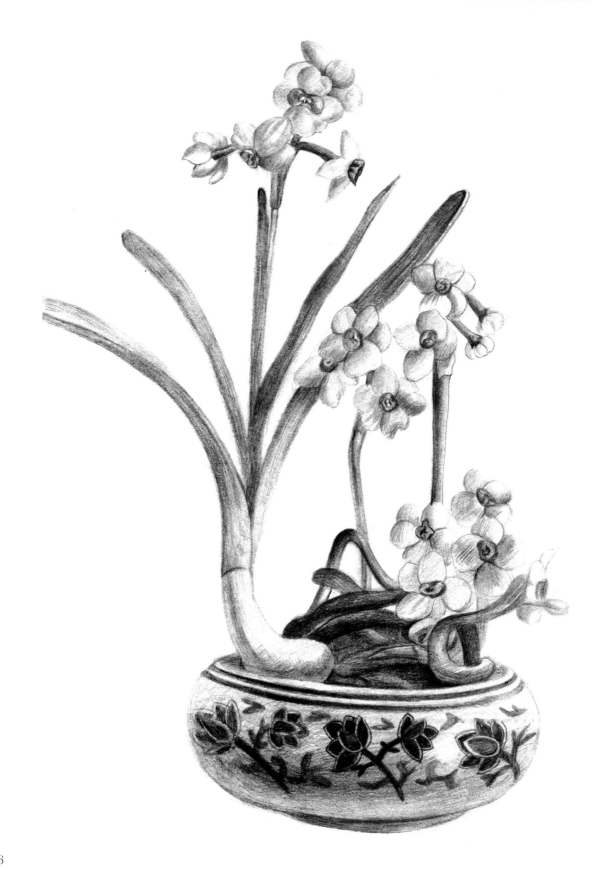

步骤分解

① 用矩形确定出花盆的位置，再细致观察、反复对比，用长直线确定出花朵和茎叶的位置。

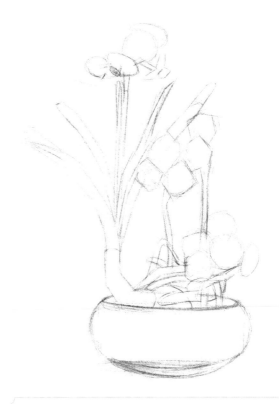

② 确定出位置关系后，再细化水仙的外轮廓及花盆底座的外形。

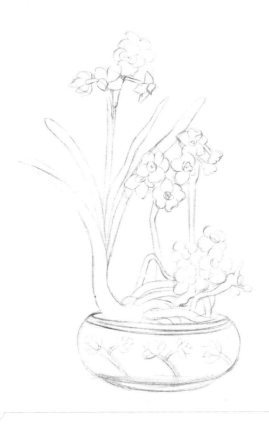

③ 用削尖的 HB 铅笔勾勒出水仙的花朵及茎叶的具体形态，并刻画出花盆上的花纹。

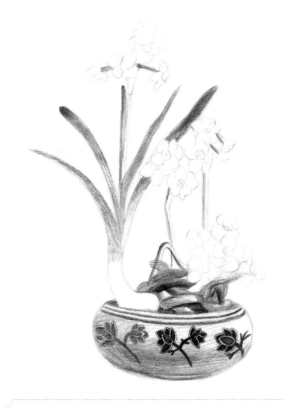

④ 用 8B 铅笔给茎叶和花盆铺上色调，注意各个部分的明暗关系。再用 4B 铅笔强化花盆上的花纹，注意虚实对比。

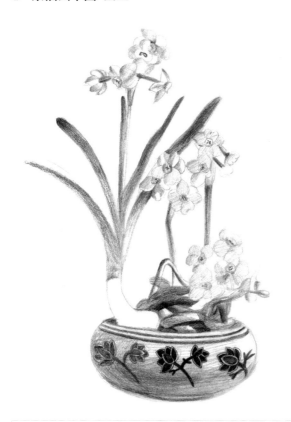

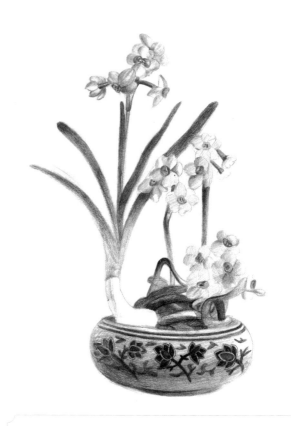

❺ 用削尖的 4B 铅笔给花瓣铺色，注意由于花朵颜色较浅，下笔时要轻柔。

❻ 继续用 4B 铅笔逐步刻画茎叶、花朵及花盆，增强其立体感。

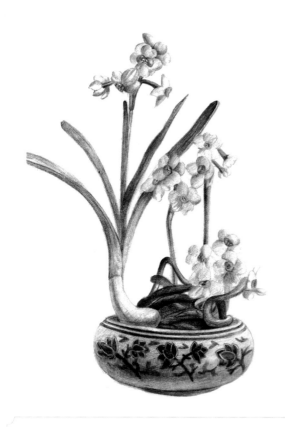

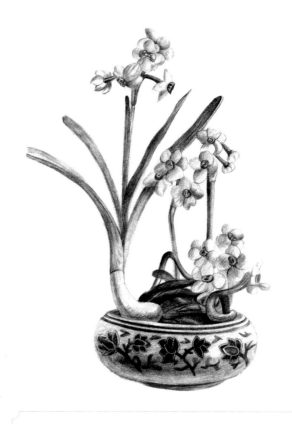

❼ 用可塑橡皮提亮灰面，再用硬橡皮提亮亮部，接着用 HB 铅笔收拾亮部与灰面的衔接处。

❽ 丰富画面层次，调整画面，画出水仙的质感，增强画面的空间感和节奏感。

兰 花

兰花，中国传统名花。中国人历来把兰花看作是贤德、典雅的象征，并与梅、竹、菊并列，合称"四君子"。兰花虽没有艳丽的花瓣，但却透着质朴文静、淡雅高洁的气质，为历代文人墨客所称道。兰花成为中华文化的一个主要的精神符号，它的寓意绝不仅局限于其外表所展现的意义，更在于其深层底蕴与内涵。

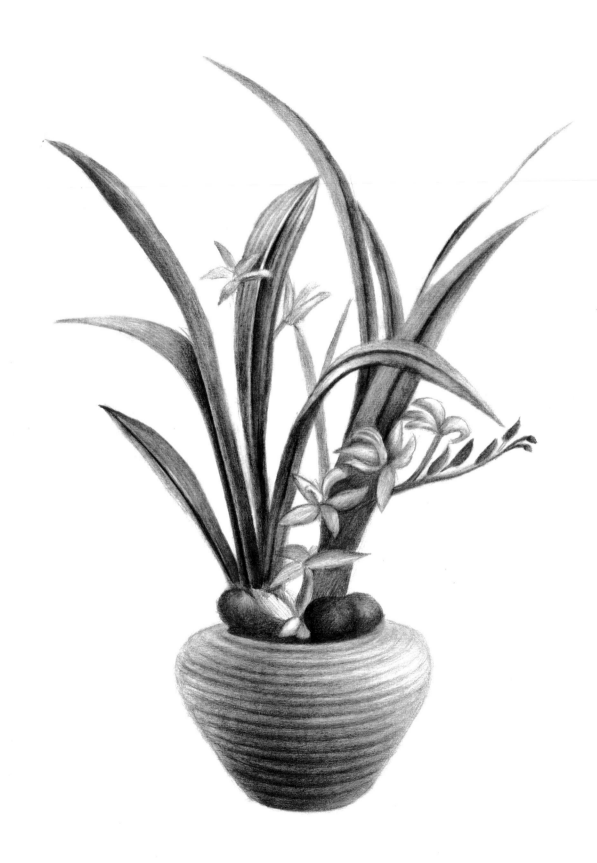

步骤分解

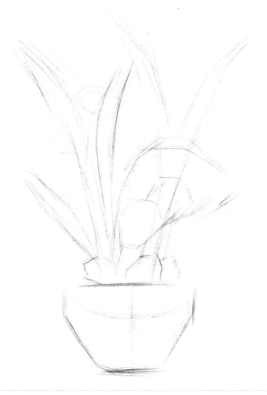

❶ 用简单的几何形勾画出花盆的外轮廓，再用长直线勾画出兰花的叶片及花朵的大致形态。

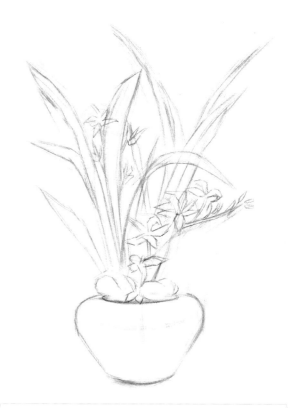

❷ 反复对比观察，用削尖的2B铅笔详细地勾勒出兰花、叶片及花盆的具体形态。

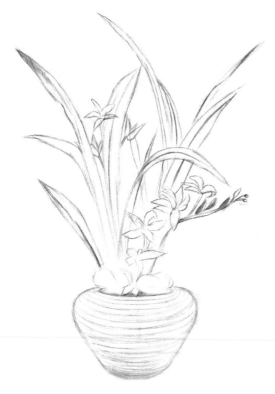

❸ 继续用2B铅笔刻画出花盆的纹路，并丰富叶片及花朵的细节。线稿绘制完毕后，用橡皮擦除多余的线条，绘画过程中注意要始终保持画面整洁干净。

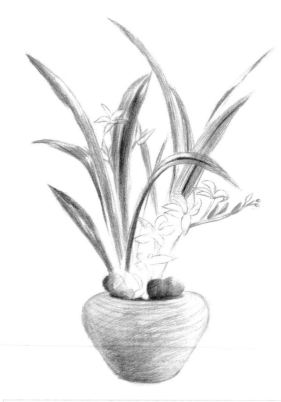

❹ 用8B铅笔整体铺上色调。铺色时注意观察叶片、石子、花盆和兰花的色调层次。其中，叶片和石子在画面中颜色最深，花盆其次，兰花则是最亮的。

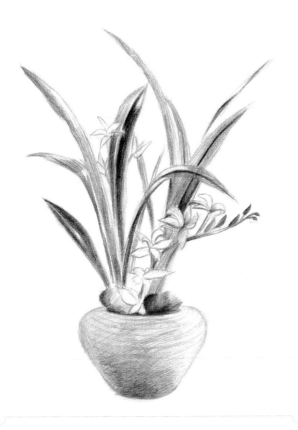

⑤ 用 8B 铅笔加深叶片以及石子的暗部，并刻画花盆，注意表现出其立体感。

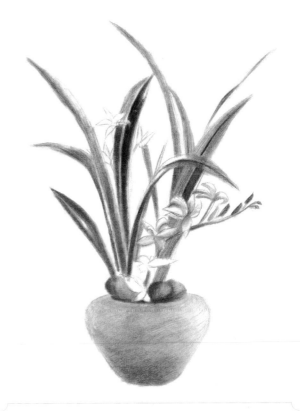

⑥ 用纸巾擦拭花盆，再用中号及小号擦笔分别擦拭叶片、石子和兰花，使整体色调更加均匀，颜色更加自然。

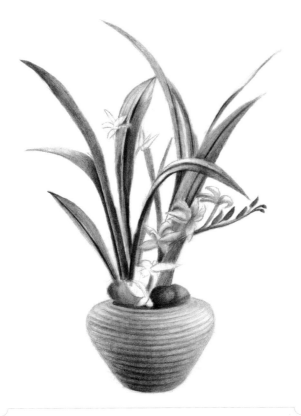

⑦ 用软橡皮提亮叶片的亮部，并收拾叶片及花朵的轮廓线。再用 4B 铅笔加大力度勾勒出花盆的花纹，注意花纹的明暗对比。

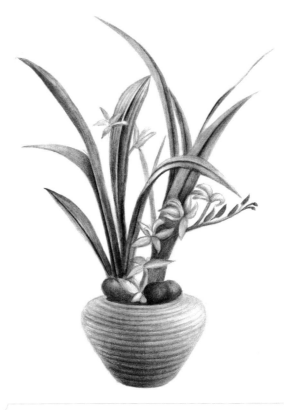

⑧ 用 4B 铅笔整体加重暗部的色调，并顺着兰花和叶片的生长方向排线，塑造花瓣和叶片的质感。

第三章 作品欣赏

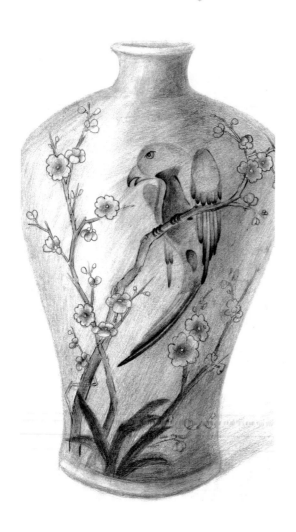

丹顶鹤

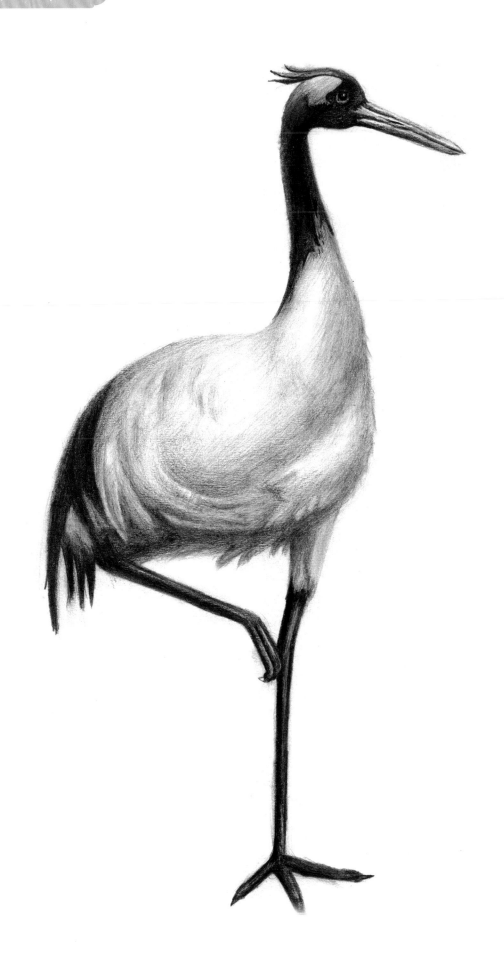

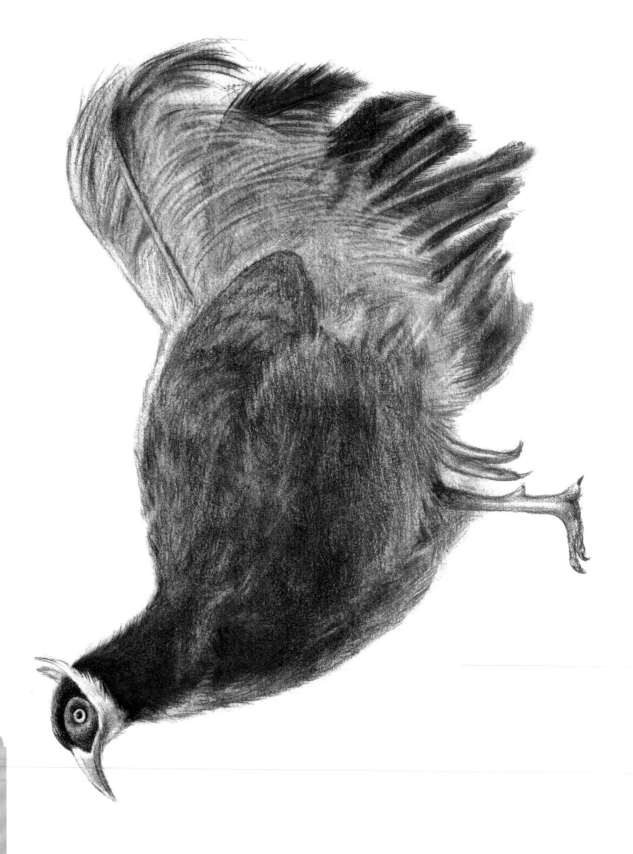

褐马鸡

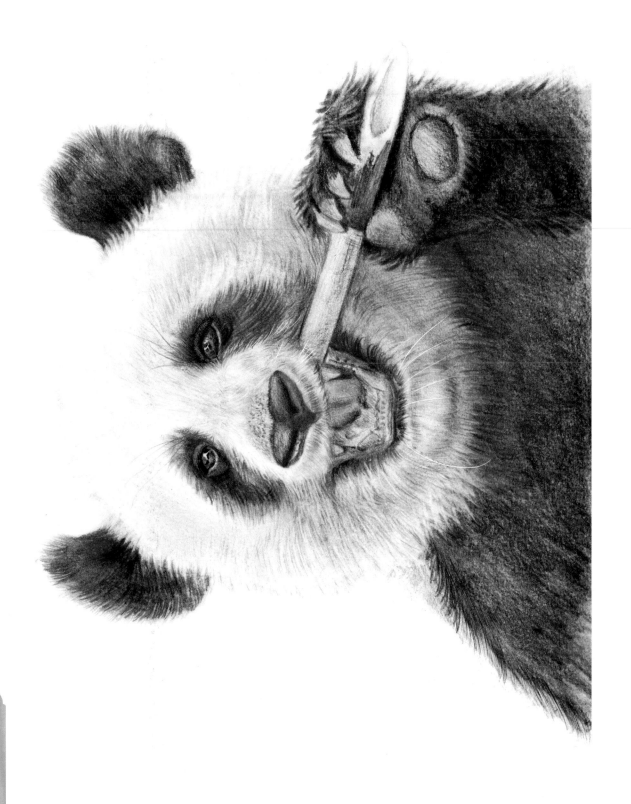

大熊猫

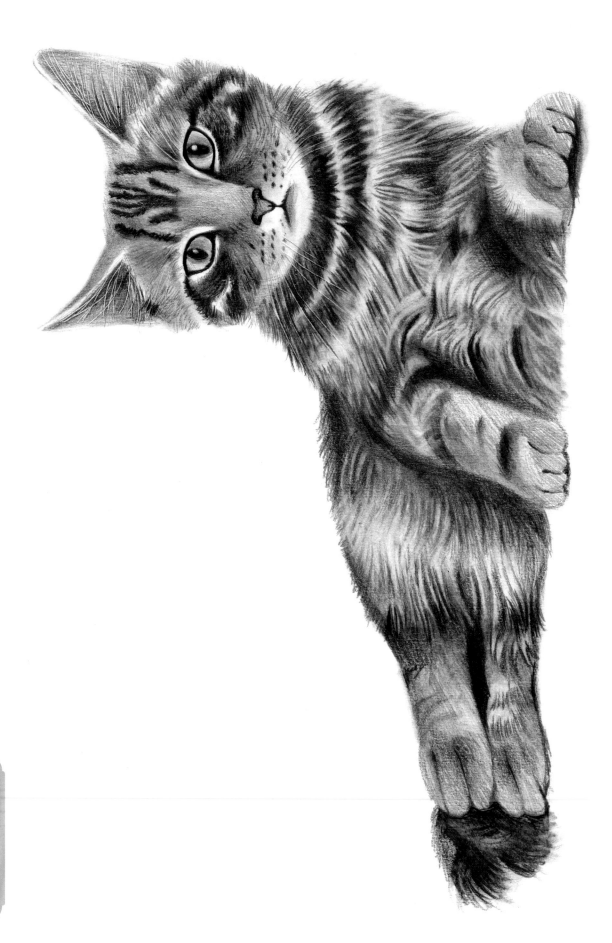

狸花猫

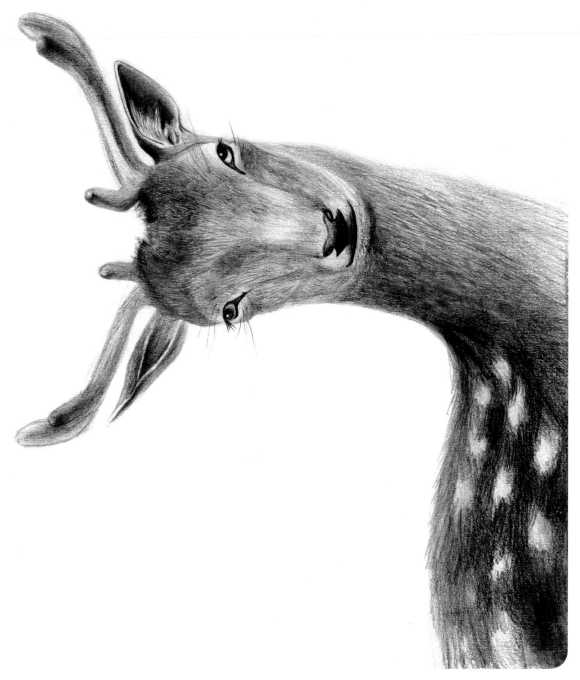

梅花鹿

击鼓说唱俑

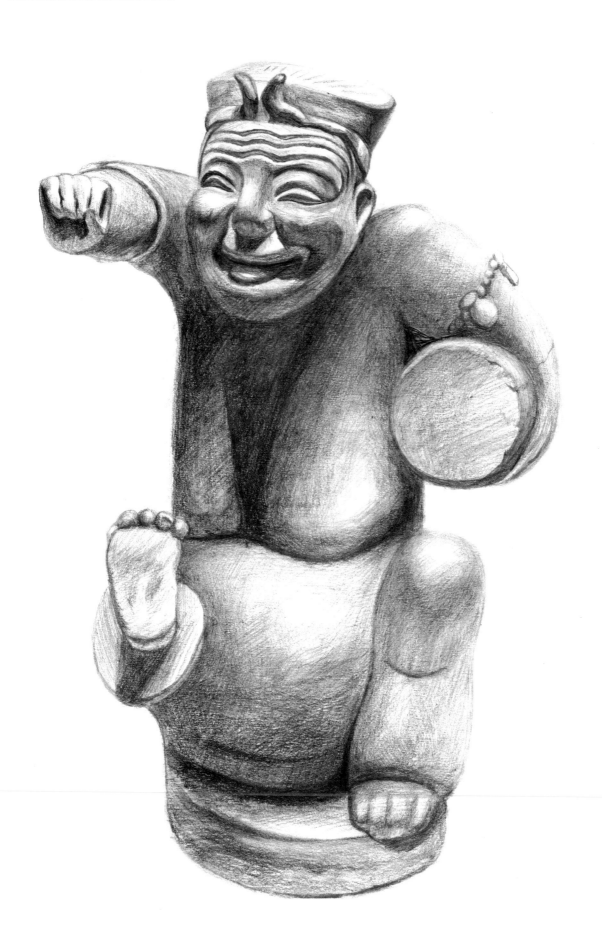

旋纹尖底彩陶瓶

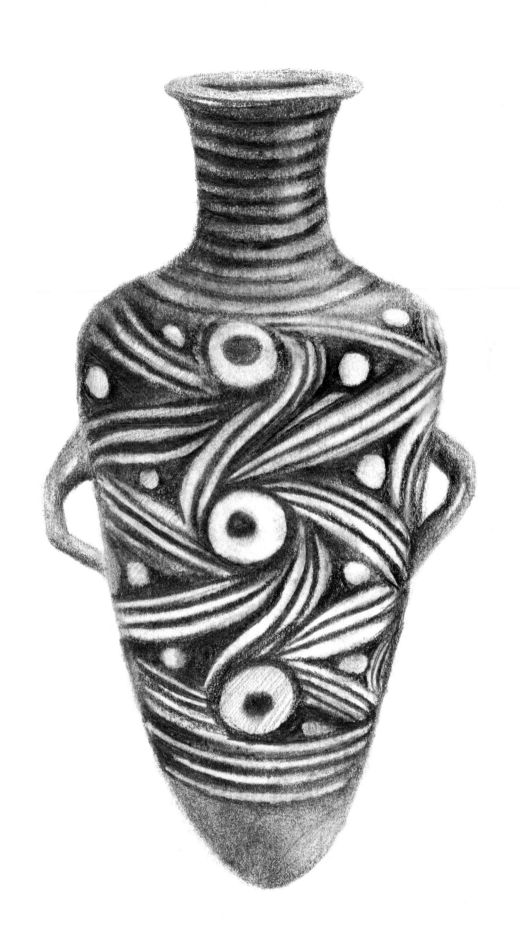

瓷 瓶

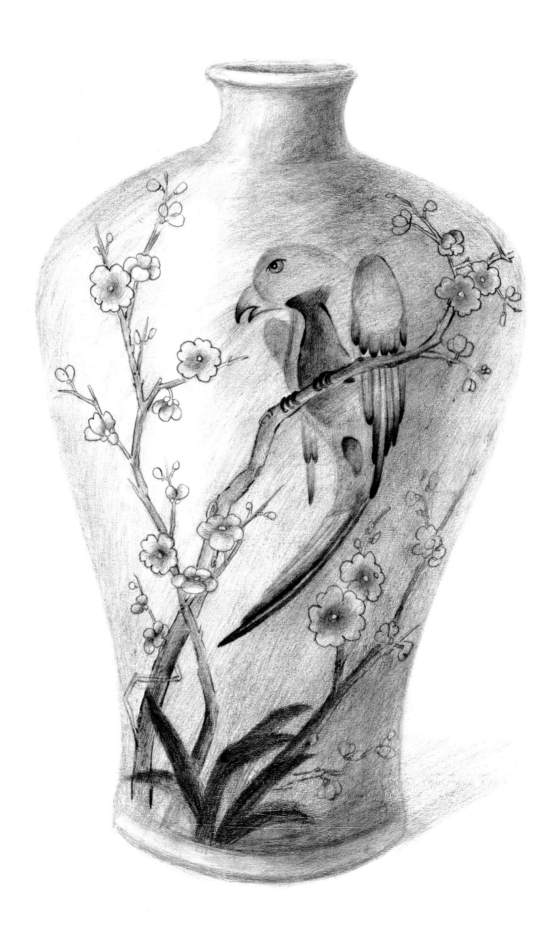

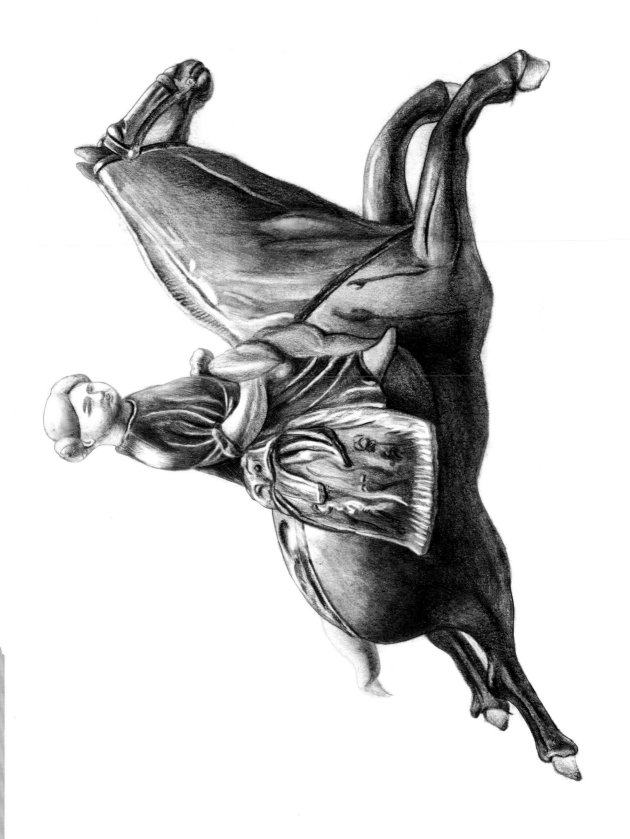

唐三彩腾空马

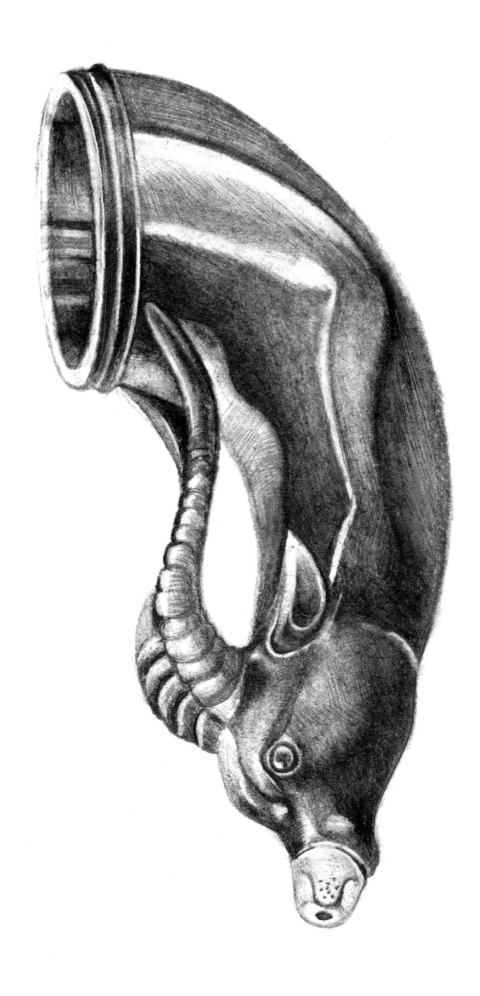

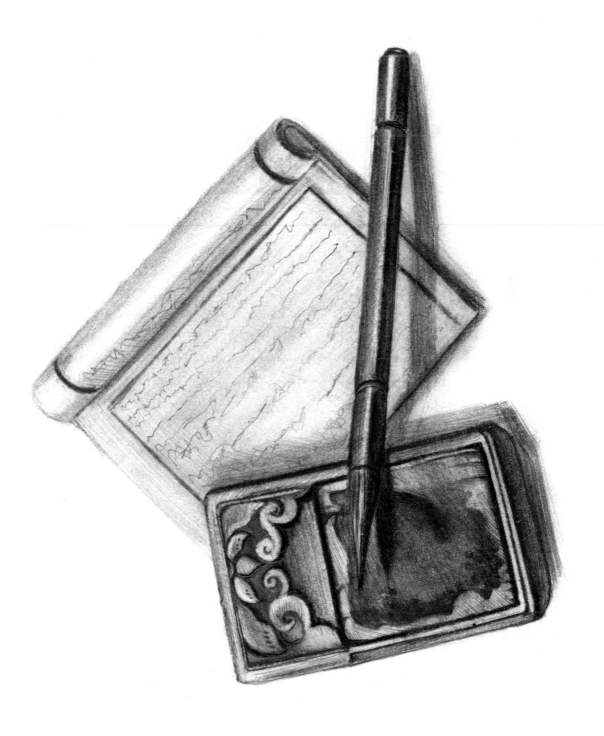

牡 丹

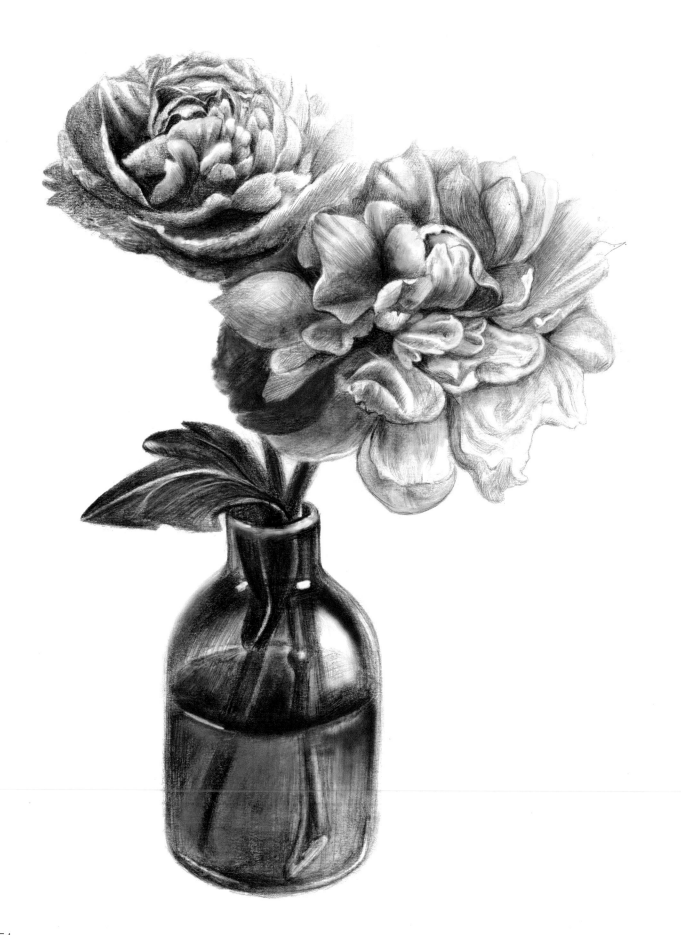

水 仙

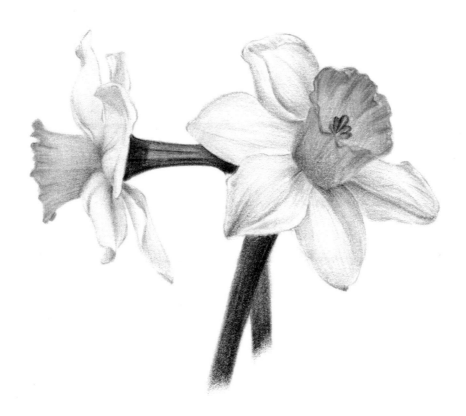

梅 花

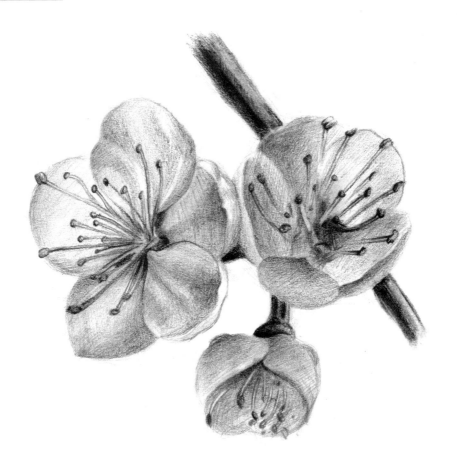

桂花①

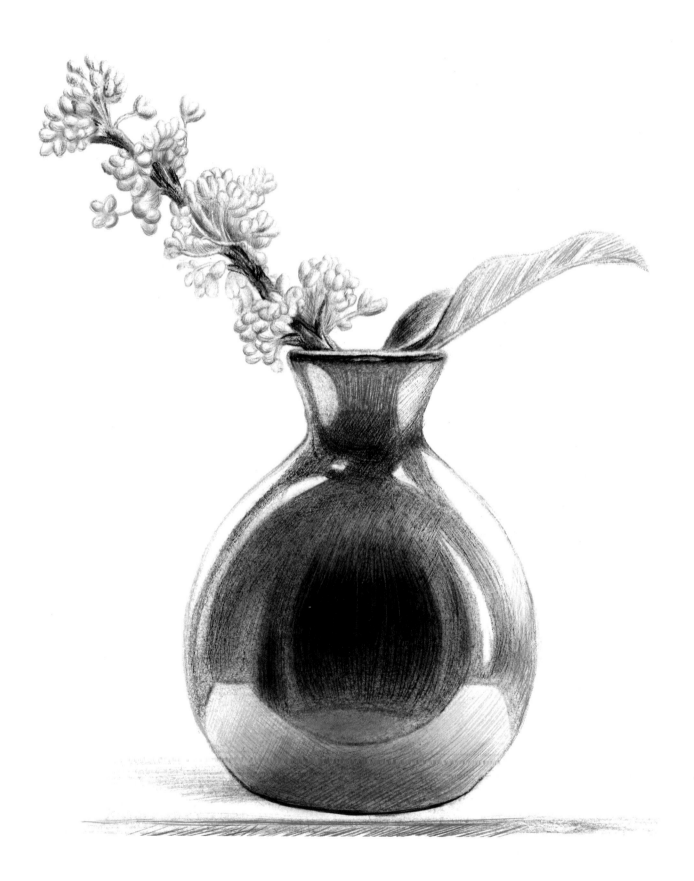

桂花②

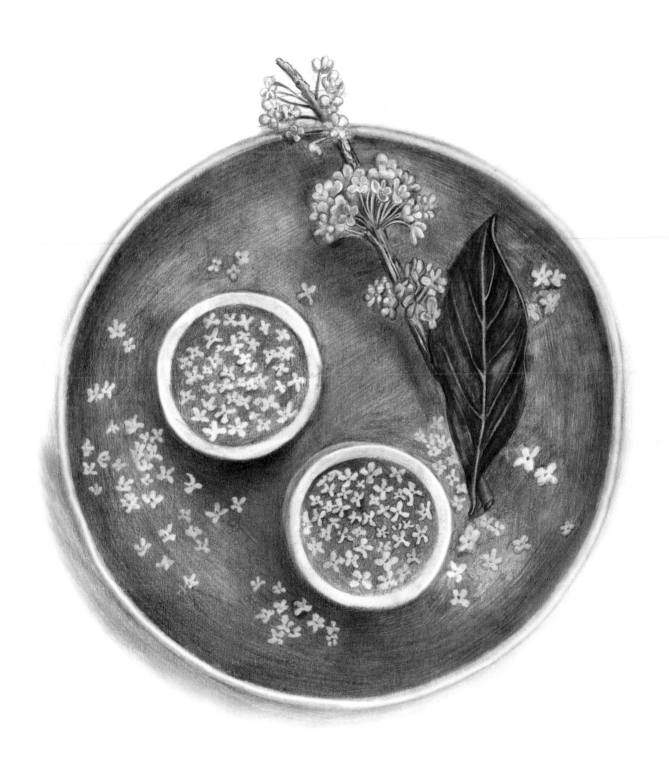

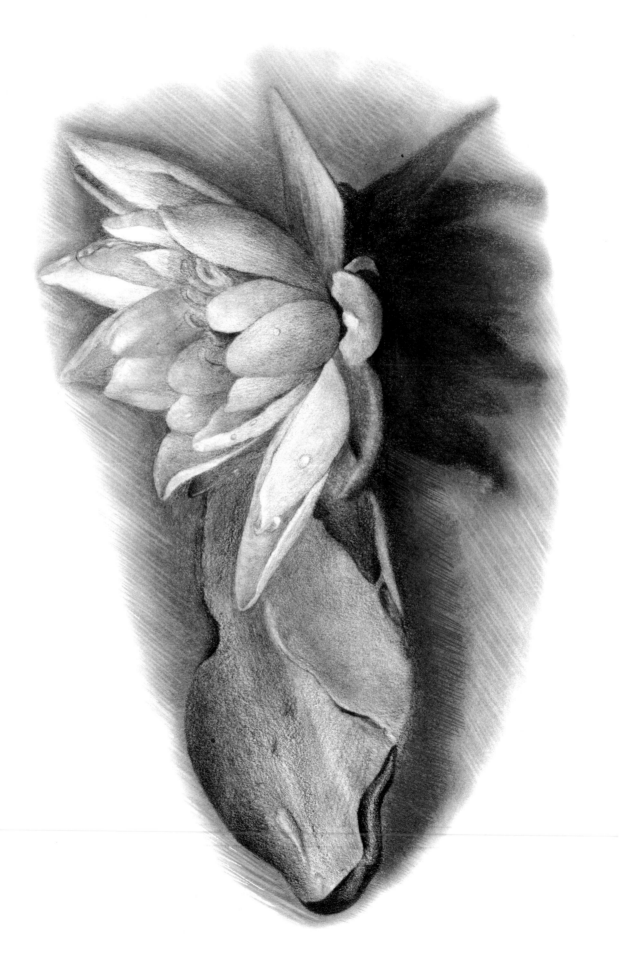

花枝

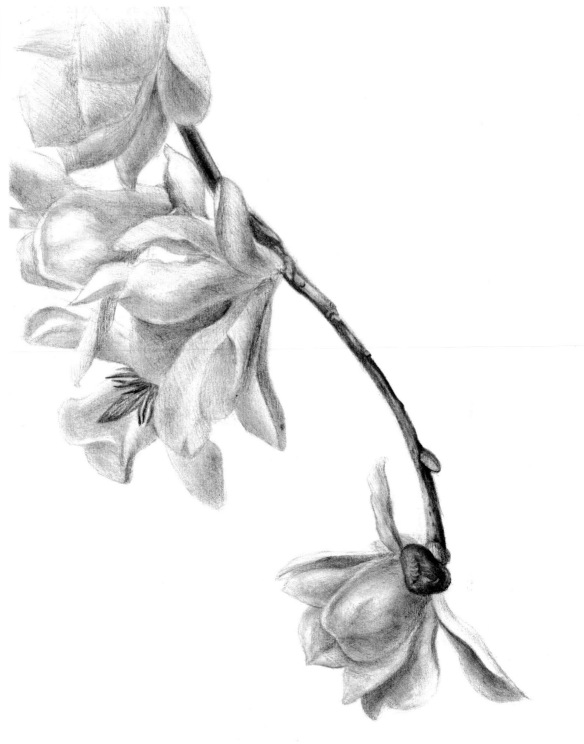

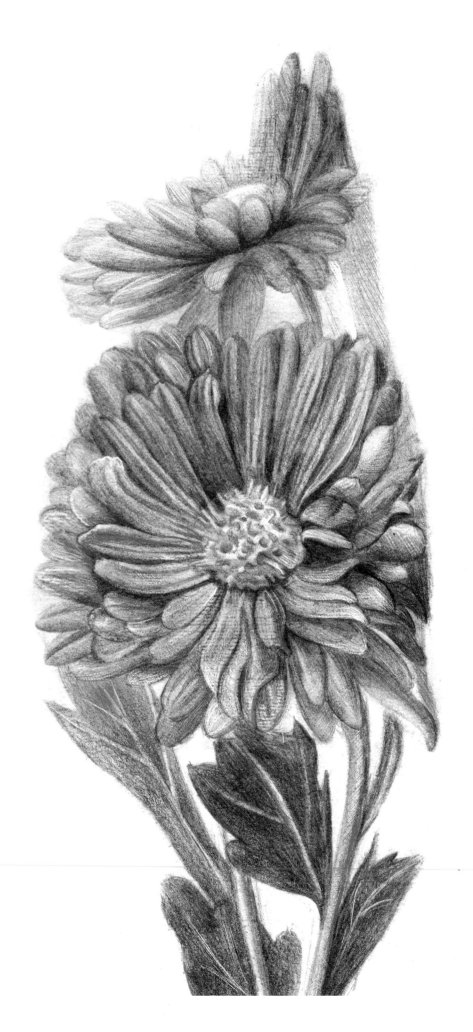